최선의 관계

Ja WooNyung

KB127475

2024년 1월 30일 1판1쇄 초판 발행

등록번호 제2022-000267
발행처 도서출판 홀가분
발행인 김진호
주소 서울시 마포구 월드컵로23길 21 4층
전화 010-3078-8208
디자인 유어디
ISBN 979-11-981545-0-7

Contents

최선의 관계

〈최선의 관계〉는 다윈의 파타고니아처럼 원시적인 풍경을 목격한 세 곳을 표본으로 삼고 이를 소개하려고 한다. 시간이 멈춘 듯한 포르투갈의 오지 메세자나와 근대화의 바람을 혹독하게 겪은 오키나와 그리고 자본주의의 파고를 넘지 못하는 제주도의 부속 섬 우도에 대한 세 가지 이야기가 그것이다.

이곳에서 발견되는 원시성을 해석하는 과정에서 자연과 자연, 자연과 인공, 인공과 나와의 관계 설정에 대해 묻는다. 이것은 의존과 파괴의 과정을 지나 합체하며 생존하는 과정이기도 하다.

고립된 곳에서 맞닥뜨린 감각을 통해 관계로서의 진화에 대해 사유하기를...

제1 여행지
포루투갈 메세자나

어젯밤, A는 긴긴 여행 끝에 포르투갈의 남부지방 메세자나에 도착한다. 하얀 콘크리트 벽에 파란 대문이 줄지어 있는 조용한 마을이다. 물밀듯 햇살이 들이치는 작은방에 여행 가방을 내려놓고 숙면을 취한다.

낮이 지나고 밤이 지나고 아침이 된다. 하얀 보에 아라비아 문양의 수가 단정하게 놓인 침구가 보인다. 밝은 빛이 만든 창틀의 실루엣을 바라보며 잠자리를 정리한다. 파란 대문을 열고 밖으로 나간다. 작은 돌이 가득 박혀있는 골목길은 어느새 흙길로 이어진다. 신발에 흙을 묻히는 일은 순식간에 무방비로 일어난다.

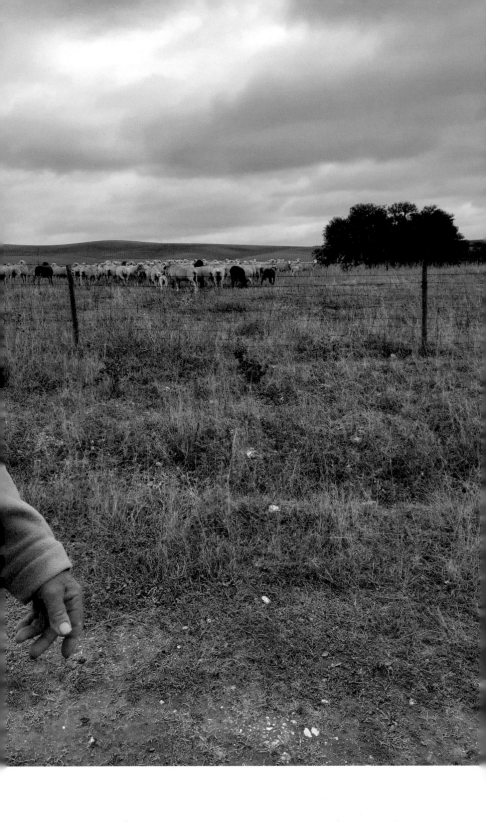

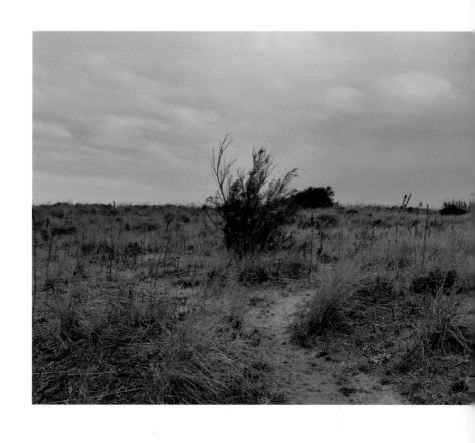

양 떼가 언덕을 지나 들판을 채우기 시작한다. 그들의 움직임과 목에 달린 수백 개의 방울 소리는 바람, 먼지, 날씨와 하나가 된다. 양털로 만든 망토를 입고 나타난 양치기의 손에는 지팡이가 들려있다. 늙은 양치기는 지팡이를 이용하여 길을 잃는 A가 점선만 나타낼 뿐인 구글 맵의 작은 세상에서 넓은 들판으로 이동할 수 있도록 한다. 이 모든 일은 한순간에 이루어진다. 축지법이다.

길을 잃었던 A는 양치기의 지팡이 덕분에 다행히 마을로 들어서게 된다. 양쪽에는 크고 작은 나무들이 줄지어 있다. 가는 길에 나무를 바라보고 오는 길에 흙 길을 바라본다. 무엇이 떨어져 있다. 멈춘다. 응시한다. 한 나무에서만 무더기로 떨어진 것들을.

이것은 숙은 모과로 한때는 진한 향을 지니고 있었을 것이다. 열매를 잃은 나무는 처량하다. 나무 기둥이 거뭇거뭇하니 상실에 빠진 것 같다. 다음 날, 다시 그 길로 걸어간다. 어제 눈여겨보았던 나무를 살펴보니 어떤 식물로부터 줄기가 돌돌 말려져 있다. 심지어 작은 가지까지 둘러쳐져 정체 모를 이상한 식물로 보인다. 이 둘을 구분하려고 바라보면 바라볼수록 색각이상 증상을 느낀다.

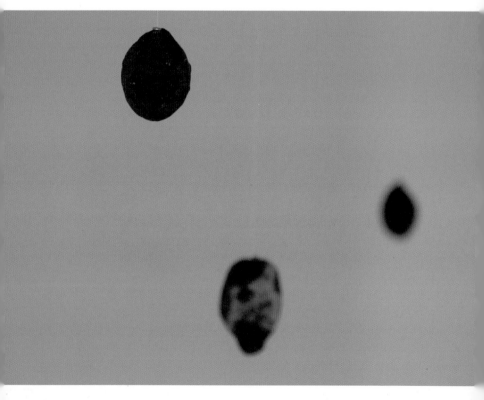

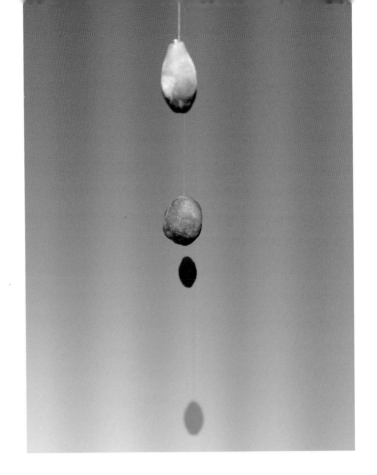

〈모과나무 열매〉, 메세자나에서 채집

색각이상

녹색과 붉은 색, 노란색과 파란색, 녹색과 녹색을 구분하지 못함

〈색각이상〉, 아크릴물감, 종이 위에 실크스크린

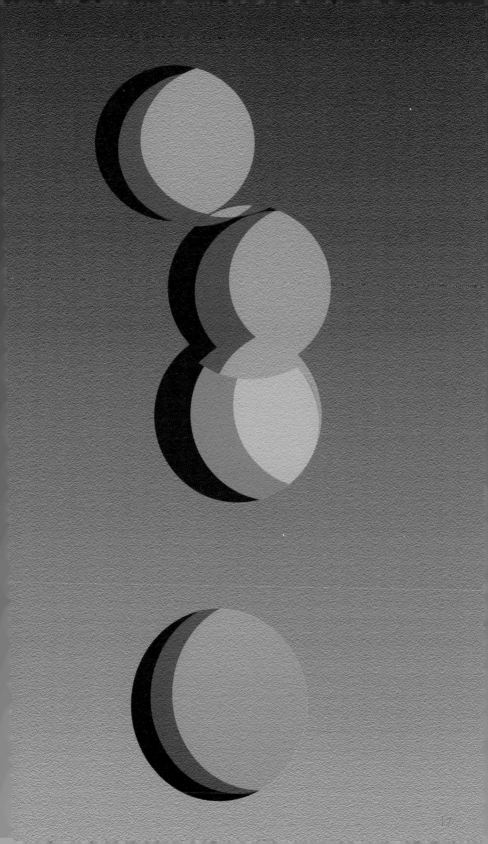

이 식물은 녹색으로 나무의 형태를 만드는 중이다. 하여 굳이
명명하자면 〈넝쿨나무식물〉인 것이다.

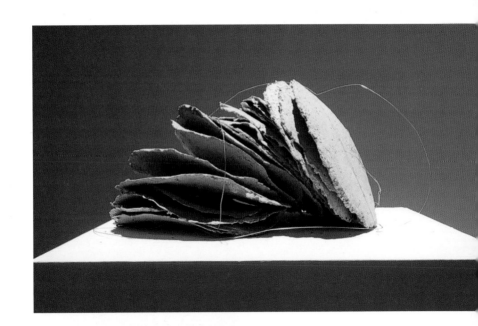

〈넝쿨나무식물〉, 종이에 아크릴 물감

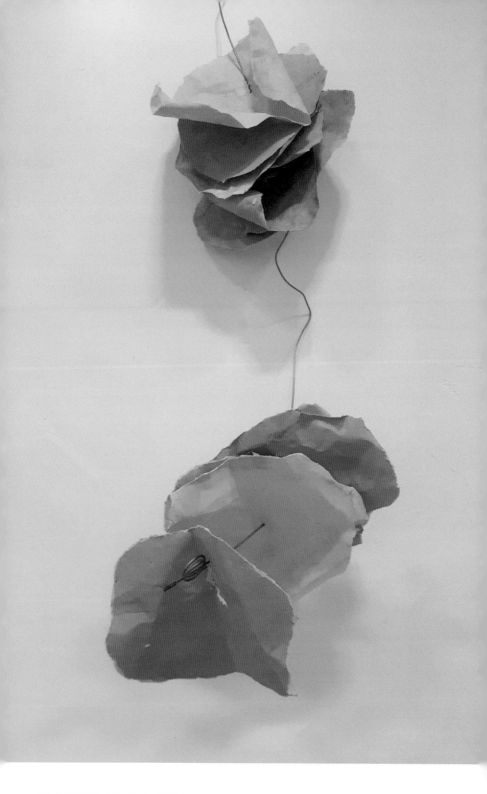

〈넝쿨나무식물〉, 종이에 아크릴 물감

넝쿨나무식물

나무에 기생하여 양분을 흡수하면서 성장하는 식물. 이들은 뿌리가 없거나 스스로 뿌리를 없앴기 때문에 나무의 양분을 흡수하는 식물. 줄기가 길쭉하여 곧게 서지 않지만 점점 나무의 형태를 갖추어가는 식물. 나무의 열매를 맺지 못하게 땅에 떨어뜨리고 나무와 합체가 되는 식물. 자기의 생명력을 발산하면 할수록 물기가 빠지는 식물. 그리하여 종국에는 나무를 죽이면서 자신도 죽게 되는 식물.

* 기생 식물(寄生植物)

다른 식물에 기생하여 양분을 흡수하는 식물을 말한다. 대표적인 예가
겨우살이와 새삼인데, 이들은 뿌리가 없거나 스스로 뿌리를 없앴기 때문에
나무에 기생하여 양분을 흡수한다.

기생식물의 뿌리는 흡기haustoria라 하며, 흡기가 숙주식물에 붙는
위치에 따라 그 특징을 구분하기도 한다. 겨우살이와 새삼은 흡기가 줄기나
잎에 붙으므로 '줄기-기생 식물'이라고 하며, 흡기가 뿌리에 붙는 열당과의
초종용, 야고등은 '뿌리-기생 식물'이라고 한다. 또한 광합성을 전혀 하지
않는 전기생식물(全寄生植物)과 광합성을 하면서 기생을 하는 반기생식물
(半寄生植物)로 구분하기도 한다.

기생식물은 수정난풀과 같은 부생식물과는 다르게 살아있는 식물에 기생을
한다. 부생식물은 죽은 동물의 사체나 곤충의 사체에서 양분을 흡수하며,
광합성은 하지 않는다. 이러한 기생식물은 겨우살이와 같이 약재로
사용되기도 하고, 유럽에서는 토마토 등의 농작물에 기생하여 퇴치의 대상이
되기도 한다.

이제 A는 돌길을 지나 흙길도 지나 숲길을 걷는다. 숲으로 들어간다. 이 숲에는 윤회가 가시적으로 펼쳐져 있기 때문이다. 윤회...

마음이 번뇌로 가득 차 있는 것이 지옥이라면 윤회한다는 것은 번뇌의 굴레에서 영원히 벗어날 수 없다는 뜻이다. 그런데 윤회에서 벗어나는 길이 있다고 한다. 그것은 수행을 해야 한다는 것, 괴로움에서 벗어나기 위한. 그렇다면 이 숲은 수행의 장소인가? 40도가 넘는 어느 해, 여름이었다. 화마가 휩쓸고 지나간 때가. 나는 지금 검은 나무들의 잔해 사이에 있다. 검게 탄 올리브 나무 기둥과 흩어진 가지들은 불교적 장례를 떠올리게 한다. 이 풍경이 마치 화장을 위해 태워진 시신처럼 보이기 때문이다. 불교식 장례는 시신을 불태우는데, 수행을 열심히 한 사람들의 몸에서는 사리가 나온다고 한다. 사리는 수행의 결과로 생긴다는 구슬 모양의 유골이다. 그래서 1000년은 넘게 살았을 것 같은 고목의 숯덩이들을 몇 개 채집하여 한국으로 가져왔다.

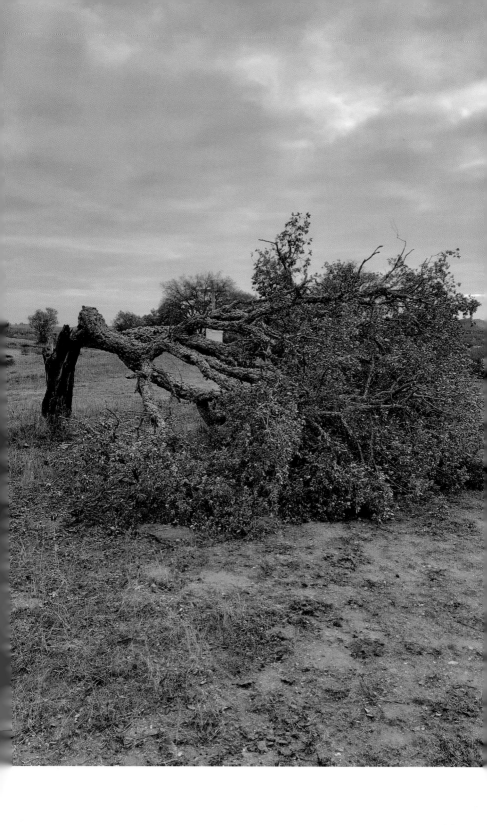

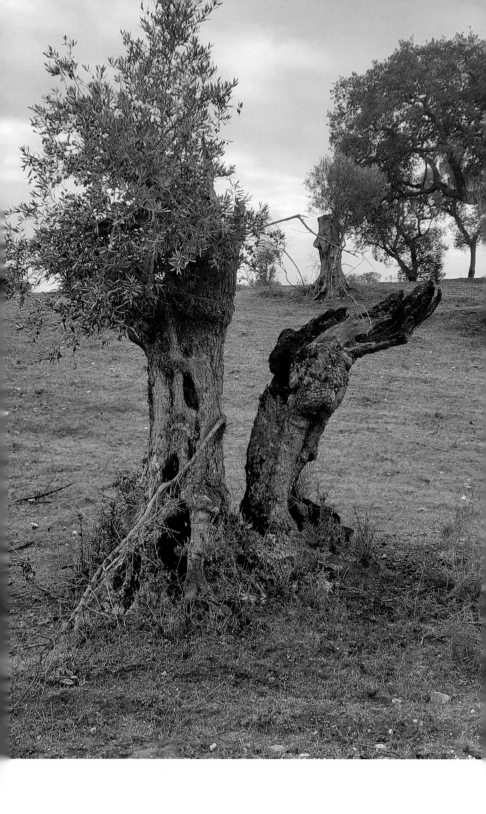

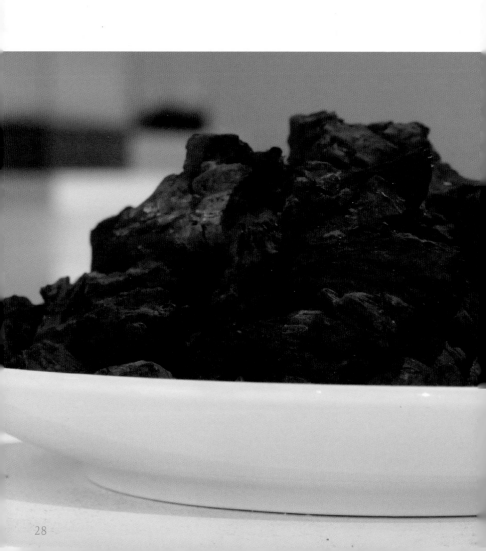

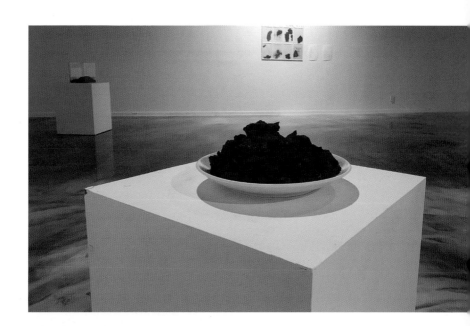

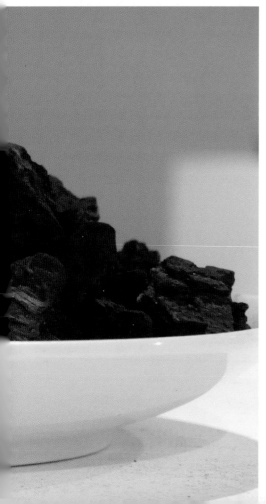

〈cast-off〉, 메세자나에서 채집

제2여행지

제주도 우도

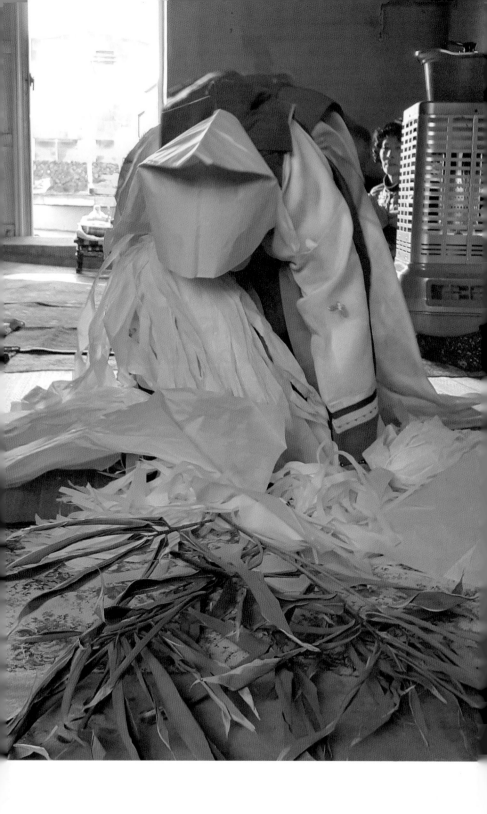

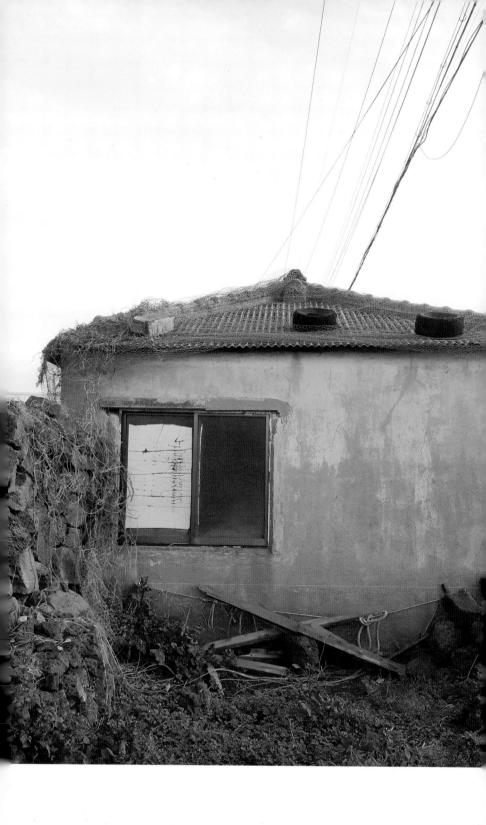

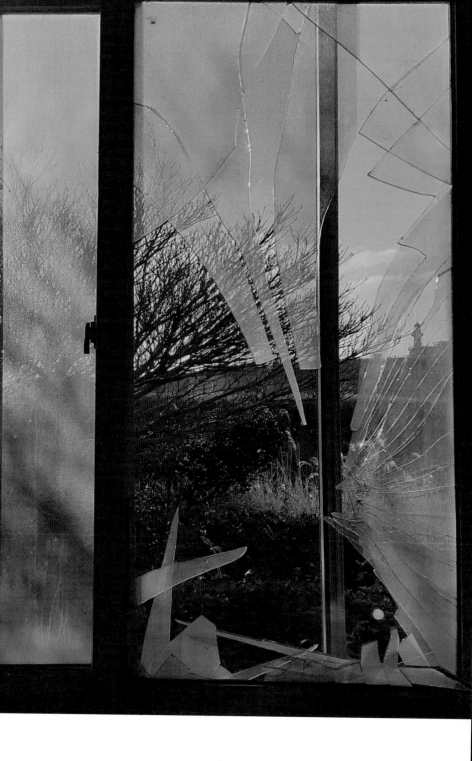

우도담수장

우도봉 안에 있는 장소로 바닷물을 채워 식수로 바꾸는 시설

위치: 우도 등대에서 바라볼 때 북쪽 끝 초지

우도담수장 성적서: 불검출

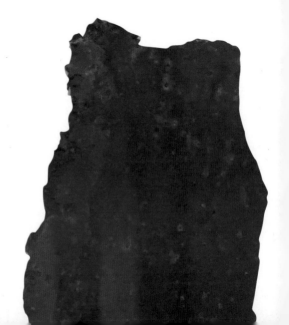

〈우도담수장〉, 우도담수장에서 채집한
페인트 조각, 비닐봉투

42

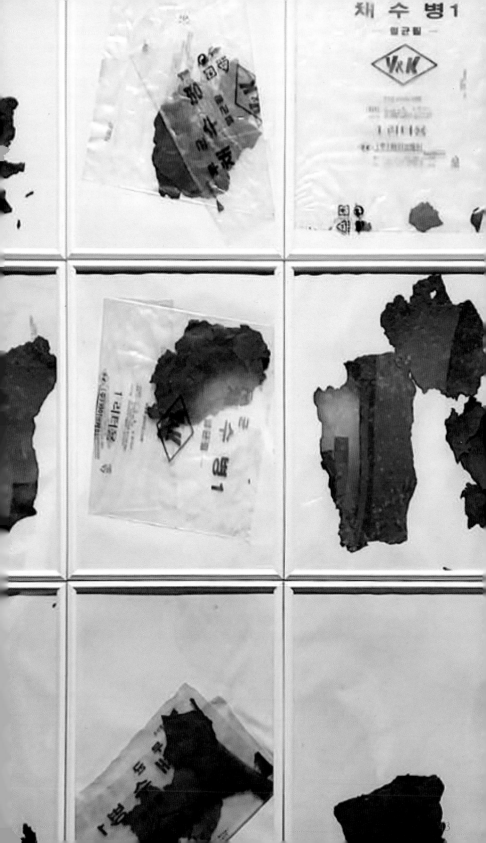

우도담수장의 성적서

시료채수일자: 2009년 9월 24일, 날씨 맑음

1.5mg/L이하 불검출 0.5mg/L이하 불검출

0.05mg/L이하 불검출 0.03mg/L이하 불검출

0.01mg/L이하 불검출 0.002mg/L이하 불검출

0.001mg/L이하 불검출 0.003mg/L이하 불검출

0.01mg/L이하 불검출 300mg/L이하 11.0

0.05mg/L이하 불검출 10mg/L이하 불검출

0.5mg/L이하 불검출 이취 없을 것 적합

10mg/L이하 0.5 이미 없을 것 적합

1mg/L이하 0.171 1.0mg/L이하 불검출

0.005mg/L이하 불검출 5도이하 불검출

0.005mg/L이하 불검출 0.5mg/L이하 불검출

0.1mg/L이하 0.0069 5.8−8.5 7.0

0.08mg/L이하 0.00026 1.0mg/L이하 0.0137

0.02mg/L이하 불검출 250mg/L이하 120

0.06mg/L이하 불검출 500mg/L이하 292.0

0.04mg/L이하 불검출 0.3mg/L이하 불검출

0.07mg/L이하 불검출 0.3mg/L이하 불검출

0.1mg/L이하 불검출 0.5NTU이하 0.382

0.01mg/L이하 불검출 200mg/L이하 3

0.03mg/L이하 불검출 0.2mg/L이하 불검출

0.03mg/L이하 불검출 0.004mg/L이하 불검출

0.1mg/L이하 불검출 0.1mg/L이하 불검출

0.09mg/L이하 불검출 4.0mg/L이하 0.42

0.03mg/L이하 0.00038 0.1mg/L이하 불검출

2009년9월 우도담수장 수질검사 성적서

시료채수일자 : 2009년 9월 24일

검사항목

수질검사 수질기준 검사결과 0

일반세균 디클로로메탄

총대장균군 벤젠(Benzene)

분원성대장균군 톨루엔(Toluene)

납(Pb) 에틸벤젠

불소(F) 크실렌

비소(As) 1.1-디클로로에틸렌

세레늄(Se) 사염화탄소

수은(Hg)

1.2-디브로모-3-클로로프로판

시안(CN) 경도(Hardness)

6가크롬(Cr+6) 과망간산칼륨소비량

암모니아성질소 냄새(Odor)

질산성질소 맛(Taste)

보론(B) 동(Cu)

카드뮴(Cd) 색도(Colority)

페놀(Phenol) 세제(ABS)

총트리할로메탄 수소이온농도(pH)

클로로포름 아연(Zn)

다이아지논 염소이온

파라티온 증발잔류물

페니트로티온 철(Fe)

카바릴 망간(Mn)

1.1.1-트리클로로에탄 탁도(Turbidity)

테트라클로로에틸렌 황산이온

트리클로로에틸렌 알루미늄(Al)

클로랄하이드레이트 트리클로로아세토니트릴

디브모아세토니트릴 할로아세틱에시드

디클로로아세토니트릴 잔류염소

브로모디클로로메탄

제주지역 정수장이 학습체험 등 견학장소로 인기를 모으고 있다.
18일 제주특별자치도 상하수도본부에 따르면 도내 정수장 9개소 및 도서지역
담수장 4개소 등 13개소 수도시설에 대해 무료 개방한 결과 방문객이 해마다
꾸준히 늘고 있다. 도내 정수장 및 담수장을 찾은 방문자의 경우 2007년
11회 856명, 2008년 35회 1472명, 올들어 5월 현재 18회 764명이
다녀갔다.

상하수도본부 관계자는 "어린이집 원아부터 각급 학교 초등학교, 대학교는
물론 농어촌지도자 양성과정, 여성단체, 수도사업소 등 다양한 직종에서
방문이 이어지고 있다"며 "도서지역 담수장인 경우 국내 최대 규모의 해수
담수처리 시설로 자리 잡아 벤치마킹 대상으로 떠오르면서 필수 견학코스로
자리매김하고 있다"고 말했다.

제주지역 수돗물은 대부분 지하수를 원수로 사용, 타 시도에서 강물을 원수로
사용하는 것과는 비교할 수 없을 정도로 깨끗한 데다 웰빙과 로하스 분위기
확산과 이용의 편의성 등으로 먹는샘물 이용량이 점차 증가하고 있다.

상하수도본부는 그러나 수돗물에 대한 막연한 불신으로 음용률 감소로
이어지고 있음에 따라 정수장 무료개방을 통해 원수에서 가정에 이르는
수돗물 생산 전 과정과 수질검사 결과를 공개, 수돗물에 대한 불신 해소에 큰
효과를 보고 있다.

한편 무료 개방 정수장은 조천, 월산, 오라, 사라봉, 별도봉, 도련, 한림,
강정, 어승생정수장 등 9개소, 담수정수장은 도서지역인 추자, 우도,
가파도, 마라도 등 4개소다.

〈2009.05.18 제주 뉴시스 김용덕기자 kydjt6309@newsis.com〉

가라앉는 섬

A는 비바람이 세차게 몰아친 뒤에 모처럼 산책을 나간다. 바닷가로 가는 길에 초지가 있는데 1미터 높이의 풀들은 죄다 누워있고 물길의 흔적이 여기저기 있다. 바람 속에 묻어오는 비릿한 냄새로 기분이 좋아진다. 잔잔해진 바다에 닿기도 전에 널브러진 간판과 몇 달째 닫혀있는 카페의 빛바랜 시트지, 짓다 만 찜질방, 녹이 슨 짚라인, 중국에서 밀려온 형광색의 플라스틱, 수백 개의 뿔소라가 박힌 조형물, 물통 옆에 쌓인 약통, 드론 연습장을 지키는 개들을 본다. 그래도 바다는 언제나처럼 수평선을 그리고 있다.

돌아오는 길에 주민을 소집하는 스피커 소리가 들린다. 어느 마을회관에서 나오는 소리이다. 회관 건물의 현관에 신발들이 수북하다. 부흥회가 열린 것처럼 주민들이 모두 앞을 바라보고 앉아있다. 늙은 해녀 삼촌들이 숨을 죽이고 있다. 양복 입은 사업가가 프리젠테이션 영상 앞에서 레이저로 가리키려고 리모콘을 만진다. 영상에는 여수의 해상 케이블카, 알프스의 케이블카, 해외 유명지의 케이블카가 멋지게 돌아가고 있다. 해상 케이블카를 타면 마치 바다 위를 걷는 느낌이라며 설치만 된다면 관광수입이 상당할 것이라고 한다. 적어도 삼대는 먹고 살 수 있으니 허락만 한다면 이 지점에서 저 우도봉까지 케이블카를 설치하겠다고 한다.

보다시피 사업성은 충분히 있을 것이라면서 화면 가득히 지나가는 숫자들을 가리킨다. 외지인이라는 눈총이 부담스러워 어지럽게 널린 신발들을 헤치며 내 것을 찾는다. 삼대가 먹고 살 수 있다는 사업가의 말이 또 들린다. 이제는 힘들게 물질하지 말라고 한다. 사업가는 반복한다. 삼대가 먹고 살 수 있다고. 그러나 성공하지 못한 이 사업은 다른 사업가의 다른 사업으로 변신하여 급기야 막대한 투자가 이루어진다.

그리하여 바닷가의 돌들은 불길 따라 바다까지 내려왔던 돌들은 관광객의 낭만을 살려주던 돌들은 해녀 삼촌이 물속에서의 무사함을 빌며 쌓아 놓던 돌들은 사라진다. 사라지고 있다. 사라졌다. 바닷물은 태평하게도 수평선을 그리고 있다.

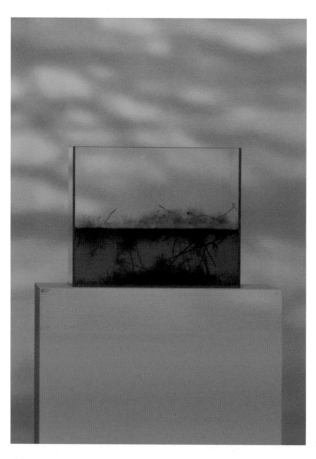

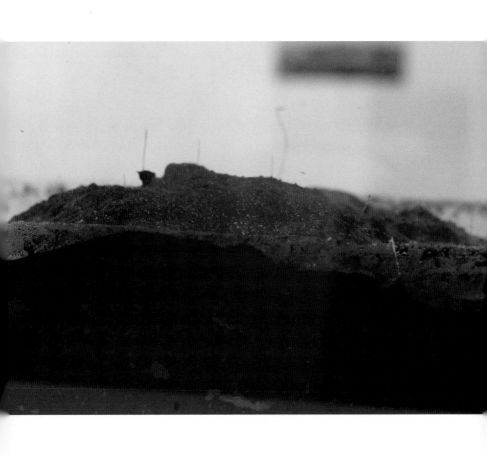

〈가라앉는 섬〉, 유리, 수족관, 흙, 물

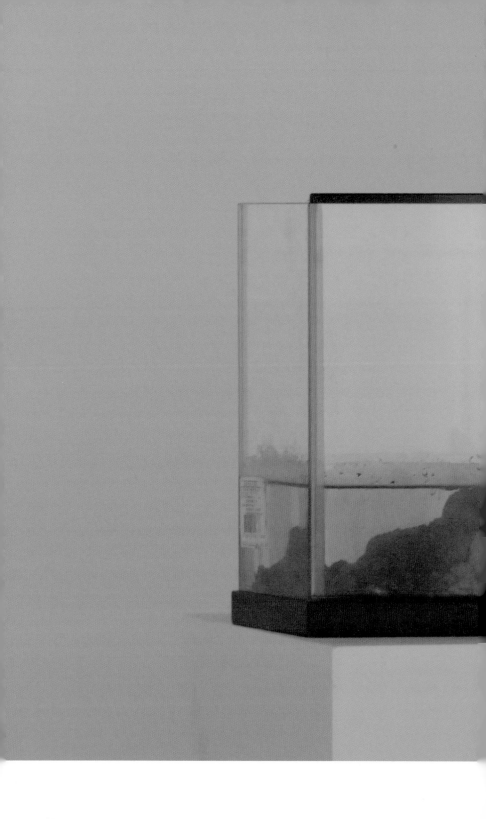

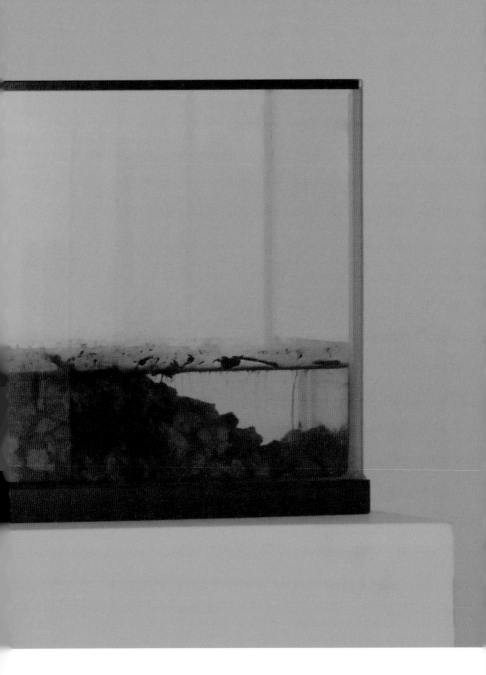

〈가라앉는 섬〉, 유리, 수족관, 흙, 물

해녀일기

몸돌을 차야 물속에 들어간다.

오사카에서 전복, 소라, 멍게 땄다.

일본에서 1년 물질했다.

바닷 속은 여기나 거기나 다 같다.

일본 사람은 인심은 좋다.

그날 일한 건 그날 준다.

9살 전부터 배웠다.

아무것도 안 입고 속곳만 입었다.

옛날에 잡던 것을 지금도 잡는다.

〈우도의 해녀 인터뷰_ 일부 발췌〉

너른 샛바람은 태풍을 몰고 온다

바다에서 올라온 풀을 말려서 밭고랑에 깔았다

이 바람에도 파도 치고 저 바람에도 파도 치고

빈 손에 올라올 때가 더 많다

가슴이 답답할 때

〈해녀일기〉, 비디오, 11min

〈바람의 뼈〉, 나일론, 실

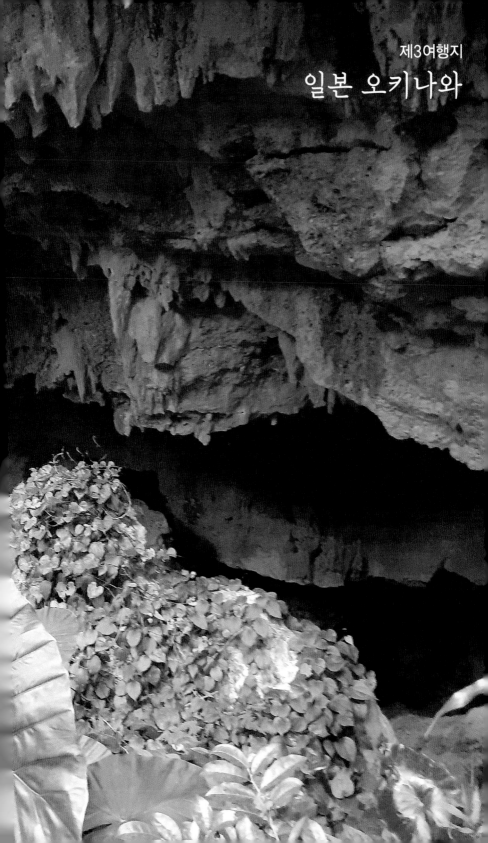

제3여행지
일본 오키나와

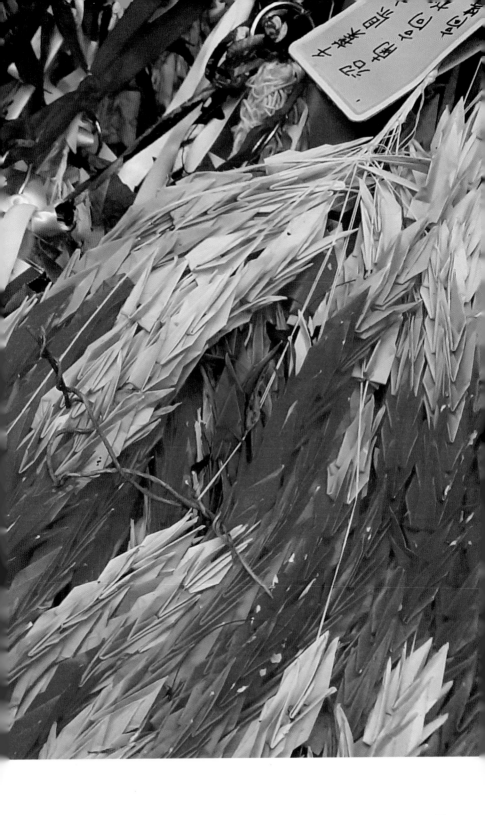

〈시사의 조각들〉, 종이 위에 드로잉, 펜슬

〈시사의 조각들〉, 종이 위에 드로잉, 펜슬

〈시사의 조각들〉, 종이 위에 드로잉, 펜슬

〈시사의 조각들〉, 종이 위에 드로잉, 펜슬

平和祈念資料館

ひめゆり

〈시사의 조각들〉, 종이 위에 드로잉, 펜슬

〈시사의 조각들〉, 종이 위에 드로잉, 펜슬

〈시사의 조각들〉, 종이 위에 드로잉, 펜슬

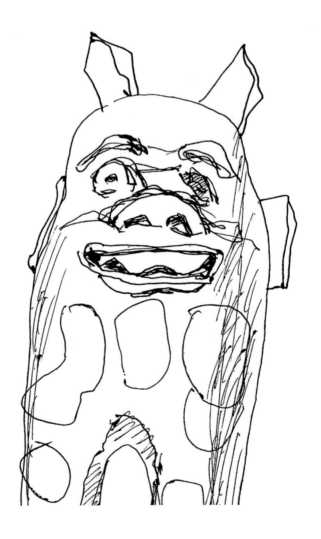

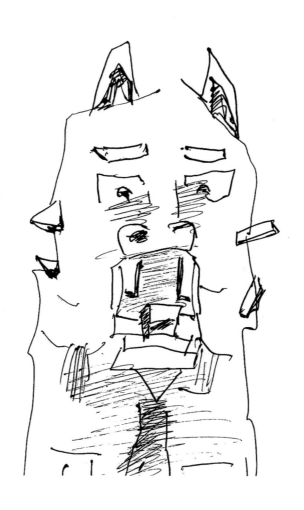

〈시사의 조각들〉, 종이 위에 드로잉, 펜슬

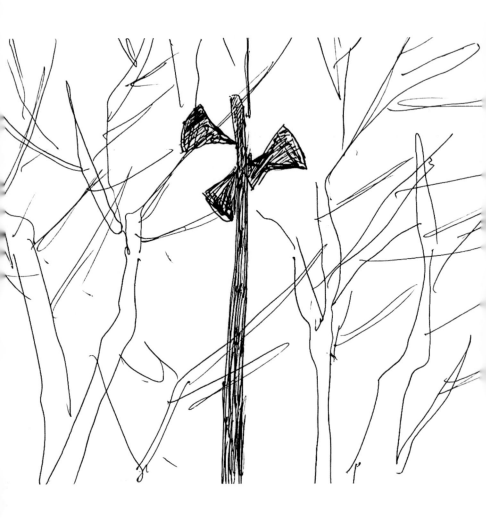

〈시사의 조각들〉, 종이 위에 드로잉, 펜슬

〈시사의 조각들〉, 종이 위에 드로잉, 펜슬

시사Shisa가 놓여 있는 장소

A는 일본도 대만도 아닌 섬에 도착한다. 갑자기 세찬 바람이 불어
닥쳤다. 모자가 날아간다. 여행 가방도 달아나 골목길 모퉁이에서
멈춘다. 그곳에는 전설이 된 동물 시사가 깨져 있었다.

* 오키나와의 시사

전설의 동물
귀신이나 마귀를 쫓아냄
화재를 일으키는 히다마를 쫓아냄
골목을 지날 때 부딪치지 않게 함

〈시사가 놓여 있는 장소〉, 시멘트, 벽돌

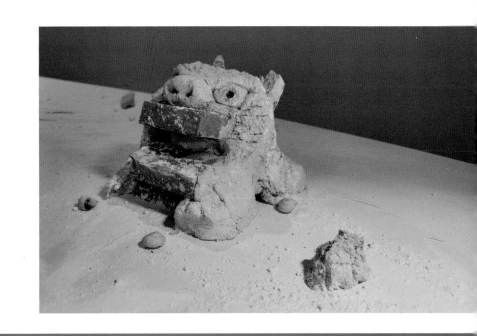

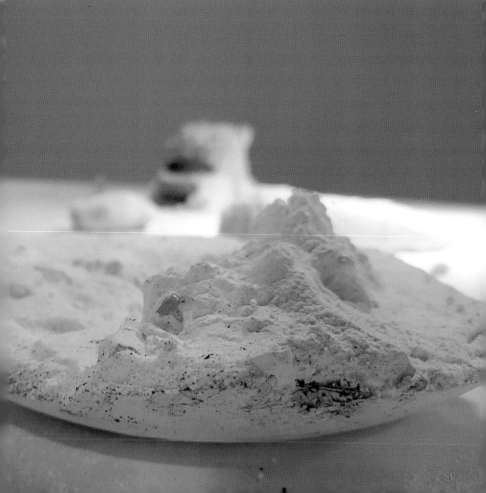

생각들

작가노트

자우녕

〈최선의 관계〉전은 「색맹의 섬」을 읽으면서 구체화되었다.
이 책은 어떤 이유들로 인하여 한정된 지역에서 발생하여 유전적으로
내려온다는 풍토병에 대한 이야기이다. 태평양의 미크로네시야 연방의
환초섬 핀지랩에는 색맹, 색약 이상을 보이는 주민들이 다수 발생한다.
아주 오래전에 후천적 이유로 발생하여 유전이 되었다.

그렇다면 유전병에서 벗어날 길은 없는가? 나는 질문하는 자가 된다.
그리고 어떤 환경 때문에 독특하게 진화하는 생태계에 관심을 갖는다.
질문은 그곳을 둘러싼 환경의 날씨, 토양, 생명의 역학관계가 어떤지
살피게 만든다. 이렇게 유행병을 연구하는 지리적 병리학 미술 작업자가
된다.

2019년부터 2021년까지 섬 속의 섬, 우도에서 체류하였다. 평형
감각을 상실하게 하는 우도의 바람과 바람 소리는 강력한 미술적
매체였기에 바람에 의한 살림살이의 무빙, 변형, 파괴된 풍경에
주목하지 않을 수 없었다. 일본의 오키나와와 포르투갈의 변방으로도
나를 위치시킨다. 땅에 떨어져 썩은 과일, 진흙과 마른 흙을 채집하고
번개에 타버린 올리브 나무 숯을 전시장 안으로 가져온다.

이렇게 전시는 결과물에 앞서 어떤 환경에 답하기 위한 퍼포먼스를
거친다. 그리하여 전시장은 여행지와 퍼포먼스 사이의 무대가 된다.
관람객은 전시장을 걸으며 여행과 공연, 과학과 무속, 섬과 육지,
자연과 인간, 원시와 문명, 삶과 죽음을 가볍게 혼동한다. 모호함 속에
답이 있으리라.

잃어버린 살, 다시 부르는 노래

김정혜

천장에 매달려 있는, 이미 생명이 사라진 검은 열매[1]들을 따라 경사진 길을 내려가면 무심한 조명이 비추는 하얀 벽과 마주하게 된다. 자우녕의 〈최선의 관계〉전은 소실을 지나 소멸[2]과 맞닥뜨리는 순간에서 시작된다.

'관계', 더구나 최선의 관계에 대한 이야기에 모든 관계가 끝나버린(것이 분명할), 나무에서 떨어진 열매를 길잡이로 끌어들이는 것으로 작가는 이번 전시에서의 질문을 툭 던져 놓는다. 이어지는 공간에는 2019년부터 2022년까지 포르투갈의 메세자나, 일본의 오키나와, 한국의 우도를 다니며 수집한 낯 선 호기심들이 그 만의 방식으로 재구성되어 놓여 있다. 그에게 수집은 목적도 의미도 아니다. 우연한 호기심과 가벼운 시선에서 요청된 행위들이다. 자우녕의 행위는 시작에 집중하고 과정을 채집할 뿐 더 이상의 강요도 의도도 하지 않는다. 그렇게 시작된 낯선 풍경의 이야기가 무심히 우리 앞으로 다가온다.

작가는 우도 창작스튜디오 입주 작가로 있던 2020년 전시 〈섬은 상징이 되고 상징은 섬이 된다〉에서 섬의 바람과 비, 폭풍의 징후로 인해 나타나고 사라지는 삶의 모습에 마음을 두었다고 이미 고백했다. 그 마음을 이어 이번에는 세 개의 섬 이야기를 전한다. 신경과 전문의이자 작가인 올리버 색스의 「색맹의 섬」을 접하고 섬의 특이성[3]에 대해 구체적으로 사유하게 되면서 이번 전시를 구상하게 되었다고 한다.

서로 다른 생명이 의존과 파괴의 과정을 지나 공생을 가능하게 하는 자연현상을 포착하고 그것으로부터 자연과 자연, 자연과 인공, 인공과 인간, 인공과 개인과의 관계 설정을 시도한다고 전시의 글에서 밝히고 있다. 여기서 주목할 것은 이러한 시도가 연구자도 활동가도 아닌 여행자 A의 시선으로 진행된다는 것이다. 하얀 콘크리트 벽에 파란 대문이 줄지어 있는 조용한 마을 메세자나, 태풍이 지난 뒤 몇

달째 닫혀있는 카페의 야자수, 짓다 만 찜질방, 동네를 어슬렁거리는 개들로 기억되는 우도, 세찬 바람으로 모자가 날아가고 여행 가방까지 놓쳐버린 오키나와에서의 기억 같은 것들로 전시장을 안내하는 문구들이 그러하다. 우리는 여행자 A를 따라 세 개의 섬을 여행하며 죽음, 침입, 치환, 변태의 모습으로 살고 있는 기이하고 낯선 우리를 만나게 된다.

여행자의 시선으로

최선의 관계에 대한 첫 질문을 시작했던 검은 열매는 떨어진 모과로 포르투갈의 남부 지방, 원시가 원시로 남아 있는 곳, 바로 메세자나에서의 시간의 증거이다. 작가는 달콤하면서도 시큼한 진한 향으로 우리에게도 친숙한 그 열매가 생명이 소실되어 그 의미에서 탈각된 순간의 생경함에 매료되었다고 한다.

그 순간 자우녕은 발견된 대상에 감정이나 의도를 개입시키거나 상태를 훼손하지 않고 엄격히 관찰자의 위치를 유지한다. 행위가 일어나는 과정에서조차도 존재 안으로 무례하게 침입하지 않는다. 작품명을 〈모과〉가 아닌 〈모과나무에서 떨어진 것들〉이라고 한다거나 〈우도 담수장의 성적서〉, 〈시사가 놓여있는 장소〉에서도 나타나듯이 대상에 대한 사실들을 기록하며 객관적 거리를 유지하려는 의지를 알 수 있다. 이는 여행자 A의 시선과도 닿아있다. 〈가라앉는 섬〉은 우도에서의 일화를 기록한 것으로 작가의 시선이 명료하게 드러난다. 2019년부터 우도에 머물던 작가는 어느 날 마을회관에서 열렸던 회의에 대한 이야기를 듣게 되었다. 3대가 먹고 살 수 있다고 하던 어느 자본가에 의해 파괴된 지역, 그 지역을 둘러싼 이해관계들, 자연에 순응하며 자연에서 획득한 것들로 살아가는 사람과 그것에 대항하고 파괴할지라도 더 많은 부를 갖는 이 기를 선택할 것을 종용하는 사람들의 대립 속에 버려지고 외면되는 환경. 그것이 다시 우리의 삶을 더욱 척박하게 만들어버리는 무서운 순환의 관계에 대해 담담하게 그러나 단호하게 말한다. 푸른 영상 앞으로 플라스틱의 여러 개의 수조가 놓여 있고 그 안에 우도에서 채집한 모래, 돌, 수초들이 담겨 있다. 돌과 흙으로 만들어진 작은 섬들은 수조 안에서 조용하다.

짧은 시간 동안은 가라앉지도 떠오르지도 않는다. 영상에서는 해녀들의 목소리가 분주하게 들린다. 〈가라앉는 섬〉의 작품명은 우도의 현재에 대한 전언(傳言)이다. 전시장 한쪽에 커다란 테이블 위로 석고 덩어리들이 놓인 〈시사가 놓여 있는 장소〉 역시 당시 작가가 목격한 오키나와의 상황을 그대로 옮겨 놓은 것이다. 일본도 대만도 아닌 모호한 정체성을 가진 오키나와는 액운이나 화재를 극복하기 위해 집집마다 마을마다 시사를 만들어 세워놓는다고 한다. 그런데 극복하려고 만든 그것으로 인해 더 큰 피해가 발생하는 일이 생기고 그럼에도 계속 사람들은 그것을 더 만들어 세우는 아이러니한 상황에 대해 전한다.

탈각(脫殼) 된 몸이 사는 법

메세자나에서 수집한 올리브나무 숯, 〈Cast-off〉는 올리브나무가 타고 남은 흔적이다. 작가는 그것에서 탈각된 또 다른 형태인 '사리'를 연상한다. 사전적 의미로 탈각은 불필요한 것(껍질)을 떨어내고 진정한 생으로 나아가는 시작을 말한다. 그런데 자우녕은 생명이 사라진 형태와 탈각을 연결한다.

여기가 삶을, 혹은 죽음을 대하는 작가의 태도가 드러나는 지점이다. 작가는 삶에서 죽음으로 향하는 단선적인 현상만을 이야기하지 않으려고 한다. 모든 것이 사라진 후에도 시작이 될 수 있다고 말한다. 그것들이 변신을 거듭하면서 만들어내는 억겁(億劫)의 시간을 기대한다. 이런 시선은 〈넝쿨나무식물〉에도 담겨있다. 나무에 넝쿨이 감겨 있는 건지 넝쿨 사이로 나무가 들어선 건지 주종(主從)을 알 수 없는 형태는 무엇에 붙어 그 무엇을 침해해야만 살아갈 수 있는 존재, 그러나 그것이 적당한 힘의 균형을 유지한다면 서로 살게 할 수도 있는 그것으로부터 자연과 인간, 자본과 인간, 나아가 인간과 인간의 관계를 떠올리게 한다. 거기서 그치지 않고 〈넝쿨나무식물〉처럼 넝쿨인지 식물인지 나무인지 모르겠지만 하나의 존재로 명명할 수 없는 것들이 뒤엉킨 것조차 혼돈 그 자체로 가치가 있다고 조심스럽게 말한다. 그러한 시선은 푸른 계열의 색들이 교차되어 보이는 〈색각이상〉에서 어느 것으로도 보이지 않는 현상을 의도하면서 무엇도

아니면서 무엇일 수도 있는 경계에 대해 유머러스하면서 명료하게 드러난다.

1막과 2막 사이

작가는 전시장이 1막과 2막 사이의 세트장이 되기를 바란다고 한다. 연극이 시작하고 막과 막 사이의 시간, 무대 위는 암전 되고 아무 기운도 느낄 수 없다. 그러다 불이 켜지면 관객은 1막과는 달라진 무대를 보게 된다. 알 수 없는 사이 그곳에는 무슨 일이 일어나는 걸까?

흔적을 수집하고 사람들과 이야기하고 역사를 찾고 책을 읽는다. 그림을 그리고 사진을 찍고 두리번거린다. 이때 가장 중요한 것은 선택의 순간이다. 상태가 달라지는 순간, 경계가 되는 지점에서 자우녕은 질문을 마주한다. 그리고 그때를 찾아 주저하지 않고 들어간다. 작가는 관객들에게 지난 4년간의 선택의 조각들을 건넨다. 막과 막 사이처럼 캄캄하여 도저히 알 수 없는 시간과 같은 질문을 위해 고립과 소외의 상징, 강하게 소용돌이치는 원시의 징후들, 자본의 욕망과 태고의 관성이 혼재하는 섬의 조각들을 주워 모아 놓고는 하나의 질문조차 완결하지 않는다. 그렇게 자우녕 작가는 질문을 완성하지 않고 완성할 수 있을 거라는 기대를 전할 뿐이다.

〈최선의 관계〉에서 우리는 최선의 관계가 무엇인지 알 수는 없다. 여행자 A의 걸음에서 보았듯이 이곳과 저곳의 경계, 나였으나 내가 아닌 무엇의 사이, 나를 벗고 다시 만나게 되는 무엇들. 그것들과 함께라면 최선의 관계가 가능할지도 모르겠다는 작가의 바람에 슬쩍 한 걸음을 더하고 싶을 뿐이다.

1) 〈모과나무에서 떨어진 것들〉, Installation, 가변크기, 2019
 작가가 포르투갈의 남부 지방 메세자나에서 수집한 것이다.
2) 소멸(消滅) : 반입자와 소립자가 서로 합체하여 그 정지 에너지를 다른 입자의
 형태로 내보냄. 또는 그런 과정 (국립국어원 표준국어 대사전)
3) 올리버 색스는 그의 저서「색맹의 섬」에서 핀지랩의 색맹과 소철 섬의 신경 질환에
 대해 연구하면서 섬의 특이성과 풍토병에 대해 이야기한다.

'부서진 시사 조각들'에게 묻다

김진호

시사(シーサー, Shisa)는 오키나와의 대표적 상징물로, 언제나 그런 것은 아니지만 대체로 액막이 신과 같은 존재로 받아들여졌다. 하지만 처음부터 그런 의미였던 것은 아니다. 현존하는 가장 오래된(14~15세기) 시사의 표상들은 모두 류큐 왕국과 군주를 상징하고 있다. 즉 국가와 군주의 권위를 상징하는 존재다. 그러니 당연히 백성들은 누구라도 시사 상을 자신의 집이나 영역에 세울 수 없었다. 오직 왕을 위한 존재인 것이다.

17세기, 에도 막부시대(江戶幕府時代)에 일본 본토 남부 끝단의 정치세력인 사쓰마 번(薩摩藩, 오늘의 가고시마 지역)의 침공을 받아 류큐 왕국은 항복을 선언하고 막대한 공납물을 바쳐야 했다. 왕국은 존속할 수 있었지만 일종의 봉신국이 된 나라의 군주, 그의 권력은 무너질 대로 무너졌다. 중앙권력의 무력화는 지방호족의 대두로 이어졌다. 그때 시사의 장소는 왕궁에서 마을로 옮긴다. 시사가 세워진 곳은 마을과 마을의 경계 혹은 산 자와 죽은 자의 경계를 표상하게 되었다. 마을과 마을이 경계선 이편과 저편으로 촘촘하게 잇대어 있는 것이 아니니, 사람들에게 마을의 경계란 이생과 저승의 경계로도 해석되었던 것이다. 이렇게 시사가 마을의 수호신으로 자리 잡게 되었다는 점에서, 이 시기 시사를 무라시사(村獅子, 마을시사)라고 부른다.

무라시사는 사쓰마 번이라는 물리적 권력의 수탈로부터 마을을 지키는 존재다. 하지만 동시에 화재라든가 태풍, 전염병 같은 죽임의 권력의 침공으로부터 마을을 보호하는 존재이기도 했다. 마을공동체는 시사를 섬기는 마을 의례를 통해서 사람들과 상면했다. 하여 이 시대 시사는 공동체의 정체성을 지켜주는 신이었다. 19세기 말, 메이지 시대가 도래했다. 막부 시대에는 패권을 장악한 군벌이 전 일본을 통치하던 시대였다. 물론 그때에도 천왕이 있기는 했지만 통치자의 역할을 하지는 못했다. 그러니 막부 시대는 안정된 국가제도로 발전하기가 어려웠다.

반면 메이지 시대의 도래는 천왕이 명실상부 통치의 중심으로 부상하여 중앙집권적 체제가 성립하였다는 것을 뜻했다. 그리고 막부들은 천왕의 관료가 되어 그를 보좌했다.

여기서 중요한 것은 메이지 시대는 근대국가 일본의 탄생을 의미했다는 점이다. 특기할 것은, 서양 사회에서 거의 모든 근대 국가는 군주가 존재하더라도 입헌군주제 사회로 구현된 반면, 일본에선 입헌적 국가제도 상위에 천왕이 존재하는 독특한 국가를 탄생시켰다는 점이다. 메이지 시대에 대한 세세한 얘기는 각설하고, 주목할 것 하나는 근대적인 지방행정제도가 강력히 시행되었다는 사실이다. 류큐 왕국은 1872년 류큐번으로 일본제국에 편입되었고, 7년 후인 1879년 오키나와 현이 되었다.

이제 류큐 왕국은 사라졌다. 수백 년 동안, 독립적이든 예속적이든, 하나의 국가에 귀속되었던 이들이 다른 국가의 일부로 편입된 것이다. 강과 산과 마을들이, 마을의 골목들까지 오랫동안 너무나 익숙해서 자신들과 하나였던 그것들의 이름이 다른 것으로 개칭되었다. 그리고 그들 자신 또한 오키나와인이라는 새 명칭을 부여받았다. 국가가 바뀌는 것과 함께 모든 것의 이름들이 바뀌었다. 또한 마을 안에서 삶의 모든 것을 체험하며 살아왔던 이들은, 마을의 경계를 삶과 죽음의 경계처럼 인식했던 이들은 근대라는 전혀 새로운 체험 공간 속으로 급작스럽게 빨려 들어갔다. 마을과 마을을 연결하는 도로가 생겼고 철도가 가설되었으며, 통신망이 만들어졌다. 화폐도, 은행도, 시장도, 모두 마을 중심의 전통적 정체성을 뒤흔드는 요소들이었다. 많은 오키나와인들은 마을을 떠나 도시로 갔고, 바다를 건너 본토로 혹은 조선으로, 아니 만주나 남양군도로도 이동했다. 강고했던 마을의 공동체성이 붕괴되었다. 바로 이 시기에 시사는 새로운 장소로 이동한다. 마을이 아니라 가옥으로 간 것이다. 이런 시사를 야네시사(屋根獅子, 지붕시사)라고 부른다. 기와집 형태의 근대식 주택이 지어질 때 지붕에 기와 벽돌로 시사를 만들어 세웠다고 해서 그렇게 불렸다. 그 밖에도 콘크리트 벽돌로 담벼락이 세워질 때 대문 기둥에도, 현관 앞에도, 정원에도, 집안 곳곳에 시사가 자리 잡았다.

이제 시사는 집을 지켜주는 존재가 된다. 외부의 액으로부터 말이다.

자우녕 작가는 오키나와 여행 중에, 특히 시골 동네에서 집집마다 시사가 있는 것에 주목했다. 하지만 더욱 그이의 눈길을 받은 것은 시사가 아니라 시사의 잔해들이었다. 특히 폐가가 된 집들에는 영락없이 부서진 시사 조각들이 있었다. 그것을 주섬주섬 모아서 여행 가방에 넣어 가져왔다. 그이에게 부서진 시사의 잔해는 무엇을 상징할까.

오키나와 출신 저널리스트 아라카와 아키라(新川明)는 「토착과 유랑(1973)」이라는 글에서 자본의 침식에 의해 토착의 질서가 붕괴되는 오키나와의 현실을 주목한다. 국가가 사라졌다는 사실, 아니 근대화의 격렬한 변화의 물결에 밀려 마을의 정체성이 산산이 부서지는 체험을 해야 했던 이들에게 '토착'이라는 것은 가능할까. 엄밀히 말해서 그것은 사라진 기억이며 습관이다. 오키나와인이라면 누구든 유랑민이 되지 않을 수 없다. 그럼에도 그들은 단순히 유랑민인 것만은 아니다. 왕궁에서 마을로, 다시 집으로 장소를 옮긴 시사, 이것은 군주에서 마을공동체를 거쳐서, 다시 개별 가족의 심상 속으로 시사가 개입해 들어왔다는 것을 의미한다. 역사학자 에릭 홉스봄Eric Hobsbawm은 근대의 파상적 물결에 휩쓸려 존속 자체가 사라질 위기에 놓이게 된 종족들 사이에서 '만들어진 전통invented tradition'이 탄생하였다고 말한다. 그는 그것을 문화적 표상cultural representation이라고 불렀다. 근데 이 표상은 전통도 아니고 근대도 아니다. 그것이 뒤섞인, 혼종적인 감정의 창조물hrbrid emotional creature이다. 아마도 자우녕 작가가 이번 전시 제목으로 표현한 최선의 관계가 그것과 비슷한 뉘앙스를 담고 있는 것이 아닐까. 한데 자우녕 작가가 주목한 것은 식민지근대의 만들어진 기억의 표상으로서의 시사, 곧 야네시사가 아니다. 말했듯이 그가 관심을 가진 것은 시사의 잔해. 특히 폐허가 된 집에서 가져온 파손된 시사들이다. 그것은 나라를 잃은, 자본의 침식에 의해 존재의 거처를 잃은, 하여 사실상 유랑민이 된, 그러나 아직은 집을 짓고 살고 있는 토착민들의 문화적 표상이 아니다. 부서진 시사는 마을을 떠난 자들, 토착민의 마지막 흔적까지도 훼손된, 언더클래스가 된 유랑민의 잔해다.

그는 다른 전시에서 부서진 시사의 잔해들을 재조합해서 새로운 시사를 만들었다. 그 잔해들은 어쩌면 다른 덩어리들이, 마치 콜라주처럼 재조합된 것인지도 모른다. 하여 그것은 본질로 회귀할 수 없는 타자적인 것들의 뒤섞임이다. 그럼에도 여전히 그것은 시사다. 그것이 갖는 기억의 재조합에 대해 그는 관객과 대화를 나누고 싶었는지도 모른다. 아라키와 아키라도 토착이 아니고, 유랑민적 토착도 아니고, 바로 유랑민에게서 미래의 가능성을 읽어내려 했다. 자우녕이 말하는 부서진 시사는 바로 식민지근대의 도래로 인해 유랑민이 된 자들, 자본의 침식에 의해 토착의 희미한 흔적조차 강탈당한 자들, 곧 유랑자의 시사인 것이다. 그것을 그는 이번에는 재조합하는 게 아니라 그냥 흐트러 놓았다. 해체된 채로.

그 골짜기의 바닥에 뼈가 대단히 많았다.
보니, 그것들은 아주 말라 있었다.
……
나 주 하나님이 이 뼈들에게 말한다.
"내가 너희 속에 생기를 불어넣어, 너희가 다시 살아나게 하겠다."
〈에스겔서〉 37,2~5

흩어진 뼈들이 마지막 때에 다시 살아나는 세계에 대한 성서의 묵시적 상상을 담은 구절이다. 흩어진 뼈들은 세월이 흐르면서 파손되고 흩어져 어느 것들이 원래 하나의 몸을 이루었던 것인지 알 수 없다. 근데 묵시적 종말의 시간이 오면 그것들의 조합은 어떤 양태일까.

가설 1, 모든 것이 원래의 상태로 되돌아가는 것,
가설 2, 서로 다른 것들이 뒤섞이고, 파손되고 깨지기까지 한 것들을 원상복원시키는 것이 아니라, 이질적인 대로 엮어 새로운 것으로 창조되는 것.

자우녕 작가는 이전 전시에서 두 번째 가설을 채택한 셈이다. 그런데 이번 전시에는 만들어진 문화적 표상의 잔해를, 다시 원상을 상상하게 하는 창조물이 아닌, 그것까지도 해체한 잔해 그대로 남겨두었다. 시사를 알기도 하고 모르기도 하는 관람자들이 각자의 심상에서 그 조각들을 어떤 표상으로 조합하든가 아니면 그대로 내버려 두든가 하도록 말이다. 탈식민주의적 페미니스트 이론가인 가야트리 스피박Gayatri Spivak은 그러한 잔해가 된 기억들이 일으키는 형상해체적 상상력의 역동을 '탈구축de-construction'이라고 말했다. 그리고 우리는 직면하고 있는 현실 속에서 '최선의 관계'란 어떤 것일지 질문하게 된다.

Action-Reaction

신윤주

공간 1. 땅(地)

전시장 안쪽 가장 구석진 곳의 바닥에 마른 모과나무 열매 오십여 개가
놓여있다. 가지런히 놓인 모과 열매들은 크고 둥그런 원을 형성한다.
일정 시간 동안 행성의 움직임을 촬영한 이미지처럼 하나의 궤도를
그리는 원이다. 열매들 각각은 저마다 배정된 시구와 나란하게
앉아있다. 사각의 흰 종이에 적힌 것은 윤동주 시인의 이름과 〈별 헤는
밤〉의 구절들이다. 작품을 감상하는 관객들은 시의 흐름을 따라 모과
열매의 궤도를 돌며 글을 읽는다. 마치 모과별의 궤도를 따라 도는 또
하나의 행성처럼, 그리운 이름들을 부르며 사랑하는 표상들 사이를
서성이는 시인처럼. 이 작품의 제목은 윤동주 시인의 시와 동일한
〈Counting the stars at night〉, 별 헤는 밤이다.

작품 〈Counting the stars at night〉를 구성하는 오브제인 모과
열매는 하나의 질서 아래에 형성된 통일된 세계처럼 보인다. 그런데
만일 이러한 질서가 반복적으로 고통을 야기하는 메커니즘이라면
어떨까. 힘의 평형을 이루는 작용과 반작용의 연쇄 속에서 고통 역시
종료되지 않은 채 순환할 운명을 지니게 될 것이다. 질서는 그 자체로
선하거나 악할 수 없다. 사랑도 그렇다.

사랑이라는 이름으로 관계 안에 실재하는 정동은 사람을 살리기도
하지만 사람들은 사랑 때문에 고통을 받기도 하고 죽음에 이르기도
한다. 땅에 속한 작품들이 속세 혹은 세속적인 질서에 대한 유비라면
바닥에 놓인 모과 열매는 에덴에서 추방 당한 인간들과 같다. 선악을
아는 열매라고 이름 붙여진 금단의 과실을 욕망한 대가로 각각 자기
몫의 고통을 경험하게 되리라는 예언을 들은 바로 그 원형(元型)의
인간들. 형벌과 같았던 예언은 수수께끼처럼 주어졌을 것이나
에덴 이후의 세계에서 생존하는 과정을 통해 그들은 고통의 의미를
마주하곤 했을 것이다. 에덴 이후의 세계에도 여섯 날 동안 창조된

세상의 질서는 여전히 존재했지만 새로운 질서 안에서 무엇보다 달라진 것은 인간의 욕망이라는 항이 개입하기 시작했다는 점이다. 그리고 인간 내면의 이러한 힘은 세계의 질서를 흐트러뜨리거나 다시 배치하게 할 만큼 강한 것으로 드러난다.

공간 2. 하늘 가운데(天)

자우녕 작가는 모과나무 외에도 올리브나무를 오브제로 사용하는데 〈Cast-off〉, 이러한 나무들이 종국에 죽음에 이르게 된 원인을 나무에 기생하던 식물의 존재에서 찾았다. "It is a plant native to quince and olive trees and symbolizes pain." 때로 고통의 원인은 명확하게 드러나지 않은 채 어딘가에 자리 잡고 있는데 이 기생식물 역시 마치 위장술을 펼치듯 자신이 기생하는 올리브나무 열매의 보랏빛 혹은 모과나무 열매의 푸른빛을 띤다.

여러 조각이 서로 엉겨 붙어 있거나 구부러진 줄기를 중심으로 한데 엮여 겹겹이 포개어진 잎의 형상은 흡사 꽃 모양 같기도 하다. 그러나 식물의 가느다란 몸통은 구부러지다 못해 뒤틀려 있기도 한데, 이리저리 휘고 엉켜있는 줄기의 모습은 마치 자신이 기생하는 나무에게 뿐 아니라 식물 자신에게 마저 고통을 안겨주는 듯이 보이기도 한다. 흥미롭게도 작가는 이렇듯 죽음에 이르는 고통을 경험하게 한 기생식물을 오브제로 형상화하고 이 작품에 〈Monumental Memorial〉이라는 이름을 붙여준다. "It is a commemoration of the time of life that endured the time of anguish." 이러한 기념 행위는 고통을 망각하고자 하는 대신 침범적으로 개입한 사건과 사건이 야기한 고통을 인고를 감당한 생의 시간으로서 긍정하고 기억하는 효과를 만들어낸다. 기억의 의식화는 고통이라는 현상적 지점에 멈추지 않고 해석 작업을 지속했기에 얻을 수 있었던 산물이다. 윤동주 시인의 고통이 아름다운 시가 될 수 있었던 것처럼 사건과 사물을 보는 해석의 힘은 세계의 의미를 새롭게 할 수 있는 것이다. 외부적 사건으로서 땅의 질서 혹은 관성을 깨뜨리는 세 번째 항이었던 기생식물은 공중에 매달려 있다. 그러나 기념비가 된 고통의 기억은 한층 더 풍성한 층위들을 보여준다.

화려한 드레스의 스커트 자락처럼, 자랑처럼 테이블 위에 놓여 있다. 깨달음에 이르는 과정은 때로 억겁의 시간을 요구하지만 스스로 새로운 세 번째 항이 되어서 관성을 깨는 일은 오롯한 인간의 몫이다. 기억의 의지는 고통을 딛고 설 수 있다. 우리는 결코 잊지 않을 것이다.

공간 3. 하늘과 땅 사이(人)

에덴동산은 정말로 완벽한 낙원이었을까? 아니면 형벌과 같은 고통으로 가득한 세계를 설명하기 위해 가정할 필요가 있었던 신화적 세계였을까? 좋은 세계의 원형(元型)으로 제시되는 에덴이라는 공간은 사실상 타자의 질서를 따라 운영되는, 다르게 말하자면 인간으로서는 일정한 소외를 경험하지 않을 수 없는 세상이었다. 물론 선악과를 먹지 않는 한, 소외는 설계되어 있을 뿐 발견되거나 경험되지는 않았을 수도 있지만. 그러나 기왕 추방된 자들의 세계에 존재하는 마당에 솔직히 고백하자면 아무리 낙원적 질서의 세계라고 한들 타자의 세계는 그들을 위한 것이지 나에게 좋은 것이라고 느껴지지 않는다. 허나 자기 자신이 되기 위하여 무언가를 욕망하는 한, 불교적으로 말하자면 고통을 경험하는 것은 변수가 아닌 상수가 된다. 그렇다면 어떤 것도 욕망하지 않는 삶은 변수가 될 수 있을까? 종교적 수도의 어떤 전통 안에서는 가능할지도 모른다.

〈Cast-off〉라는 제목의 이 작품은 자우녕 작가가 불에 타 숯덩이가 된 올리브나무에서 수도승들의 사리를 떠올려 기획한 것이다.

"A sari is a bead-shaped
bone that results from (Buddhist)
practice. I saw burnt olive trees and a
Buddhist funeral came to mind."

탁자 위에 놓인 이 올리브나무 숯 조각들의 배열은 〈Counting the stars at night〉의 원형(圓形)과 대조를 이룬다. 원이 완벽한 균형, 질서, 관성, 혹은 완벽하게 닫힌 세계를 시사할 수 있다면 〈Cast-

off)속 숲의 배열은 일정한 파열 혹은 재배열의 여지가 있는 질서를 상기시킨다. 원이 그 형태를 통해 순환을 만들어내고 그 안에서 탄생과 죽음, 이어지는 재탄생이라는 Action-Reaction의 고리를 형성하는 반면, 방사상으로 흩어진 조각들은 원형의 굴레를 해체하고 새로운 가능성을 열어놓는 것이다. 고통을 주는 사건에 대하여 세 번째 항으로서 인간이 할 수 있는 첫 번째 일이 그것을 끌어안는 행위라면 불교적 수행을 덧대어 할 수 있는 마지막 일은 어쩌면 끌어안았던 고통을 온전히 내려놓는 것이다.

끝없이 다시 태어나야 하는 윤회의 고리에 얽혀있는 생의 무한한 연쇄를 완전히 종결하는 것, 그럼으로써 그 파생물인 고통도 온전히 종결하는 일이다. 그리고 이러한 종결, 궁극적인 죽음은 욕망을 해체하고 자기를 해체하여 비존재로 나아가기를 열망함으로써 이를 수 있게 된다.

맺음말

전시 〈Action-Reaction〉은 인간이 놓인 생과 생의 다음 혹은 그 너머에 관한 아이러니한 유비들로 가득하다. 모과 열매의 원, 올리브나무 숲 조각의 행렬, 기생식물을 형상화 한 초록빛과 보라빛의 설치물, 그리고 그러한 식물들의 기념비. 또한 영원히 반복되는 윤회를 표현한 선형의 Samsara에 이르기까지 전시를 구성하고 있는 작품들의 시각적인 아름다움과는 별개로 이 전시는 삶의 정수처럼 존재하는 고통을 다루고 있다. 아니, 이 그보다도 이 전시는 저 멀리 보이는 나선형의 Samsara-the Eternal Cycle 과 〈Cast-off〉사이에 놓인 한 관람객의 응시처럼 공백을 뚫고 나오는 질문이다. 그래서 당신은 당신 생의 고통을 어떻게 하려 하느냐고. 어떤 제 3 항이 되겠느냐고.

*큰 따옴표 속의 인용문들은 모두 작가 노트에서 발췌한 글이다

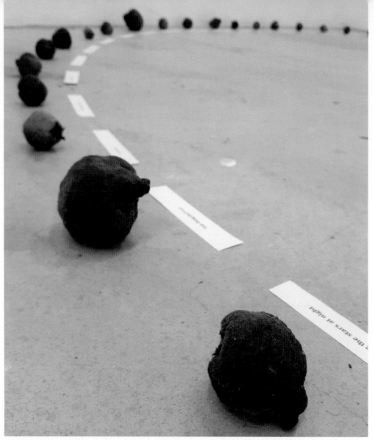

〈Counting the stars at night〉, installation, text, 모과나무열매, 2019

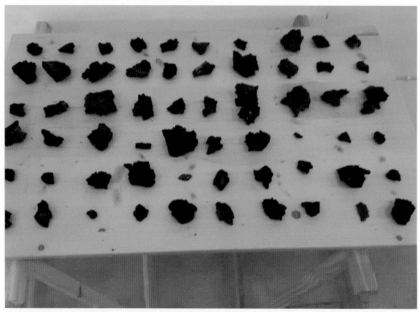

〈Cast-off〉, installation, 올리브나무 숯, 2019

〈Monumental Memorial〉, 조각, 종이, 아크릴물감, 철사, 2019

*이 글은 신윤주의 전시비평 'Action-Reaction'에서 발췌하였다.
*〈Action-Reaction〉, 자우녕 개인전, 2019, Buinho Assogião, Messejana, Portugal

진화하지 않는 '미스터리 미생물' 발견

칸디다투스 데술로푸디스 아우다스비아토르 Candidatus Desulforudis audaxviator는 다소 긴 이름의 박테리아다. 지난 2008년 남아프리카공화국 음포농 금광의 지하 2.8㎞ 지점에서 처음 발견된 이 박테리아는 광물의 자연 방사능 붕괴로 인한 화학반응으로부터 필요한 에너지를 얻는다. 이들은 햇빛이나 다른 유기체에 의존하지 않고 완전히 독립된 생태계에서 바위 내부의 물로 가득 찬 구멍에서 산다. 그 물을 분석한 결과 매우 오래되었으며 지표면의 물에 의해 희석되지 않았음이 밝혀졌는데, 이는 박테리아가 수백만 년간 지구 표면에서 격리되어 있었음을 의미한다.

수백만 년 동안 진화 정지 상태에 놓인 미생물이 발견된 것이다. 너무 의외의 결과여서 연구진은 연구 중에 샘플이 교차 오염되었을 가능성이 있는지 조사했다. 하지만 이 박테리아가 먼 거리를 이동하거나 혹은 표면에서 생존할 수 있거나, 아니면 산소가 있는 곳에서 오래 살 수 있다는 증거를 전혀 발견하지 못했다. 즉, 오염 가능성이 전혀 없었다.

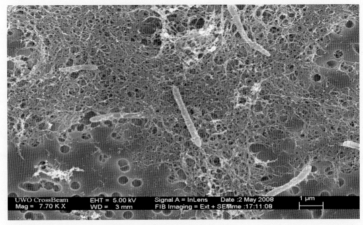

광물체 칸디다투스 데술포루디스 아우닥스비아토르 Candidatus Desulforudis audaxviator는 지난 2008년 남아프리카공화국 음포농 금광의 지하 2.8km 지점에서 처음 발견되었다.
ⓒpublic domain

이번 연구의 저자 중 한 명인 라무나스 스테파나우스카스 Ramunas Stepanauskas 선임연구원은 "현재 우리가 가진 최선의 설명은 약 1억7,500만년 전 초대륙 판게아가 해체될 때 이 미생물의 위치가 분리된 이후 크게 변하지 않았다는 것뿐이다"라며 "이들은 마치 그 당시의 살아있는 화석인 것 같다"라고 말했다.

3개 대륙의 지하에서 실험 표본 채취

이처럼 독특한 생물학적 특성과 고립성 때문에 연구진은 미생물이 어떻게 진화했는지 궁금했다. 이에 따라 연구진은 지하 깊숙한 곳의 다른 환경들을 뒤져 시베리아와 캘리포니아, 그리고 남아공의 다른 광산에서 이 미생물들을 추가로 발견했다. 각각의 환경은 화학적으로 매우 달라서 연구진은 수백만 년의 진화기간 개체들 사이에 많은 차이점이 나타났을 것으로 생각했다. 즉, 연구진은 이 미생물들을 마치 다윈이 갈라파고스에서 연구했던 핀치 같은 고립된 섬의 주인공인 것으로 여겼던 것이다. 갈라파고스 제도의 여러 섬에 고립적으로 흩어져 서식하는 핀치는 부리의 크기와 형태가 각기 달라서 다윈으로 하여금 진화 사상의 심증을 굳히게 한 중요한 요인이 되었다. 연구진은 개별 세포의 유전적 청사진을 읽을 수 있는 첨단 도구를 사용해 3개 대륙에서 얻은 126개체의 게놈을 조사했다. 그 결과 놀랍게도 그들 모두는 물리적인 분리 이후 최소한의 진화를 해서 유전적으로 거의 동일한 것으로 밝혀졌다.

지구 생명체의 역사 이해에 중요

이는 빠른 속도로 일어나는 일반적인 미생물의 진화 속도와 비교해볼 때 매우 놀랍다. 대장균처럼 많이 연구되는 박테리아의 경우 항생제에 노출되는 등의 환경 변화에 대응해 불과 몇 년 만에 진화하는 사례가 다수 발견된 바 있다. 또한 똑같은 박테리아가 실험실에서 배양될 때도 시간이 지남에 따라 DNA에 차이가 나타나는 경우가 많다. 특히 열악한 환경에서 자라는 미생물은 유전체 크기를 줄여나가는 방향으로 진화해 대사 효율을 높이고 개체수를 효율적으로 늘려가기도 한다. 연구진은 이 박테리아의 진화가 정지된 것은 그들의 유전자 코드를 근본적으로 잠근 미생물의 돌연변이에 대한 강력한 보호에 기인한다는

가설에 세웠다. 이 연구 결과는 미생물생태학과 환경미생물학 분야를 다루는 네이처 자매지 'ISME J'에 게재됐다. 만약 연구진이 옳다면 이번 발견은 잠재적으로 응용 가능성이 매우 높은 미생물의 독특한 기능이 될 수 있다. DNA 중합효소라는 불리는 DNA 분자의 복사본을 만드는 미생물 효소는 생명공학에서 널리 사용되고 있는데, 복사본과 원본의 차이가 거의 없는 상태에서 자신을 재창조하는 능력이 특히 중요하다. 이런 효소는 DNA 염기서열 분석, 진단 테스트, 유전자 치료 등에 유용하므로 수요가 높기 때문이다.

이번 연구의 주 저자인 에릭 베크래프트Eric Becraft박사는 "이번 발견은 생명의 계통수에서 관찰되는 다양한 미생물 가지가 그들의 마지막 공통 조상 이후 시간이 크게 다를 수 있다는 사실을 강력하게 상기시켜 주었다"라며 "이 박테리아를 연구하는 것은 지구 생명체의 역사를 이해하는 데 있어 매우 중요하다"라고 밝혔다.

〈연구 서〉 칸디다투스 데술로푸디스 아우닥스비아토르
〈출처 : https://post.naver.com/viewer/postView.nhn?volumeNo=31206778&memberNo=30120665&vType=VERTICAL〉